书法自学丛帖

《石门颂》隶书入门

柯国富 编

上海大学出版社

图书在版编目（CIP）数据

《石门颂》隶书入门 / 柯国富编.—上海：上海
大学出版社，2020.5
（书法自学丛帖 / 傅玉芳主编）
ISBN 978-7-5671-3835-3

Ⅰ.①石… Ⅱ.①柯… Ⅲ.①隶书—书法 Ⅳ.
①J292.113.2

中国版本图书馆CIP数据核字（2020）第059854号

责任编辑　傅玉芳
技术编辑　金　鑫　钱宇坤
装帧设计　谷夫平面设计

书　　名　《石门颂》隶书入门
编　　者　柯国富
出版发行　上海大学出版社
社　　址　上海市上大路99号
邮政编码　200444
网　　址　www.shupress.cn
发行热线　021-66135112
出 版 人　戴骏豪
印　　刷　江阴金马印刷有限公司
经　　销　各地新华书店
开　　本　787×1092　1/16
印　　张　2.5
字　　数　50千
版　　次　2020年5月第1版
印　　次　2020年5月第1次
印　　数　1～5100
书　　号　ISBN 978-7-5671-3835-3/J·532
定　　价　20.00元

前　言

　　教育部《关于中小学开展书法教育的意见》要求充分认识开展书法教育的重要意义，明确指出：书法是中华民族的文化瑰宝，是人类文明的宝贵财富，是基础教育的重要内容。通过书法教育对中小学生进行书写基本技能的培养和书法艺术欣赏，是传承中华民族优秀文化、培养爱国情怀的重要途径；是提高学生汉字书写能力、培养审美情趣、陶冶情操、提高文化修养、促进全面发展的重要举措。当前，随着信息技术的迅猛发展以及电脑、手机的普及，人们的交流方式以及学习方式都发生了极大的变化，中小学生的汉字书写能力有所削弱，为继承与弘扬中华优秀文化、提高国民素质，有必要在中小学加强书法教育。

　　为贯彻教育部意见精神，上海大学出版社出版的这套"书法自学丛帖"，选取历代名家名帖，并由横、竖、撇、点、折等基本笔画和部分偏旁部首入手，按照由浅入深、循序渐进的原则，对王羲之、智永、欧阳询、褚遂良、颜真卿、李邕、柳公权、苏轼、黄庭坚、米芾、蔡襄、赵佶、赵孟頫、吴叡、文徵明、邓石如等的楷书、行书、草书、隶书、篆书及《张迁碑》《石门颂》《曹全碑》《礼器碑》《郑文公碑》《张猛龙碑》、《张黑女碑》等碑帖进行了全方位、多角度的剖析。为了方便读者临摹，尽可能地选用原帖中清晰、美观、易认的字，并将其放大、归类，习字者只要认真地按照该帖的训练方法进行强化训练，书写水平一定会在短时间内得到较大程度的提高。

　　扫描识别以下的二维码，您还可以看到本帖的基本点画与部分偏旁部首的书写演示，以及部分文字的临写方法。本丛帖具有很强的观赏性、趣味性和实用性，希望能成为广大书法爱好者学习书法的良师益友。

　　本丛帖在编写过程中难免有不妥之处，敬请广大书法爱好者和专家批评指正。

<div align="right">

编　者
2020年4月

</div>

基本点画与部分偏旁部首的书写方法

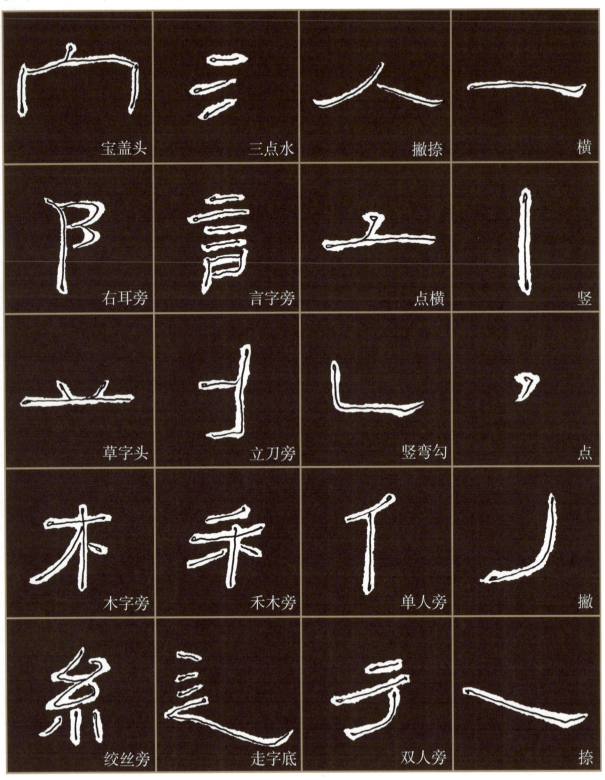

宝盖头	三点水	撇捺	横
右耳旁	言字旁	点横	竖
草字头	立刀旁	竖弯钩	点
木字旁	禾木旁	单人旁	撇
绞丝旁	走字底	双人旁	捺

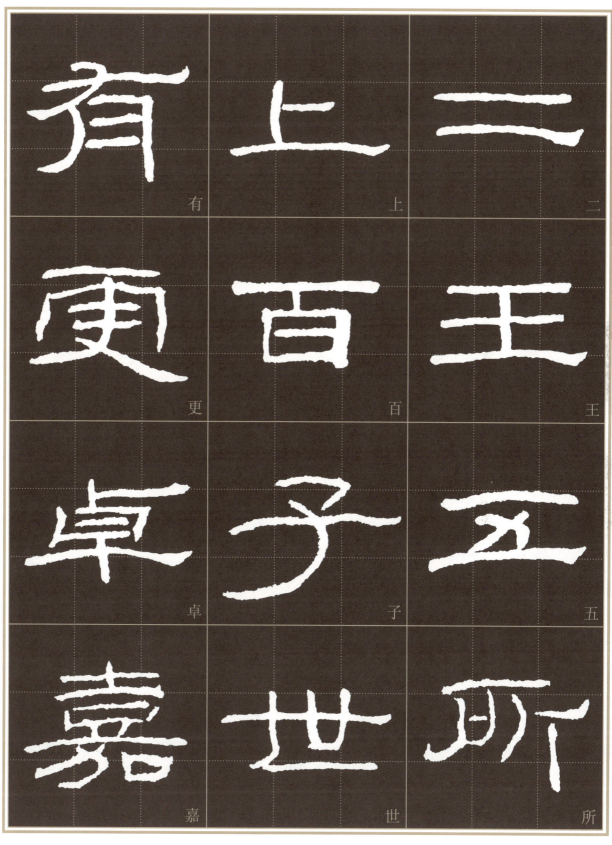

有　上　二

更　百　王

卓　子　五

嘉　世　所

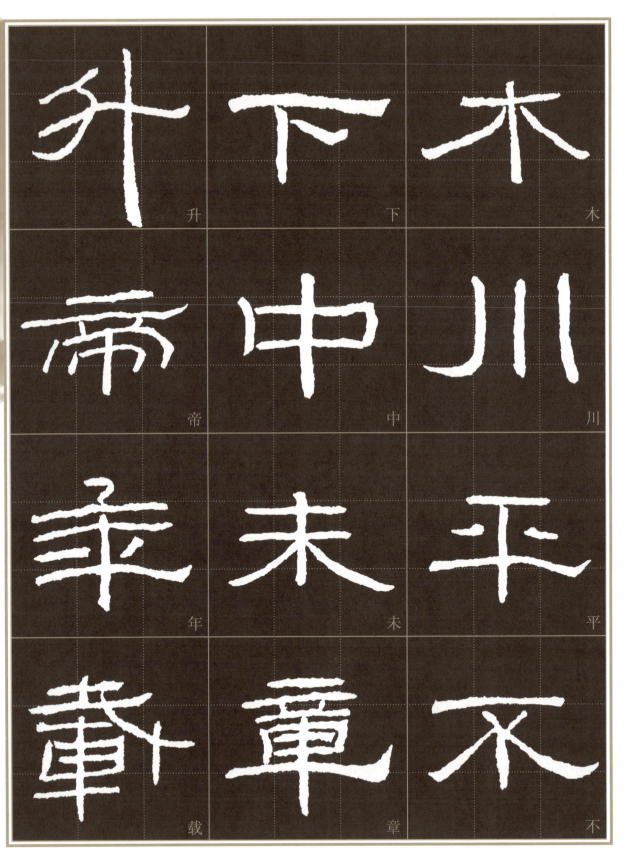

升 下 木

帝 中 川

年 未 平

載 章 不

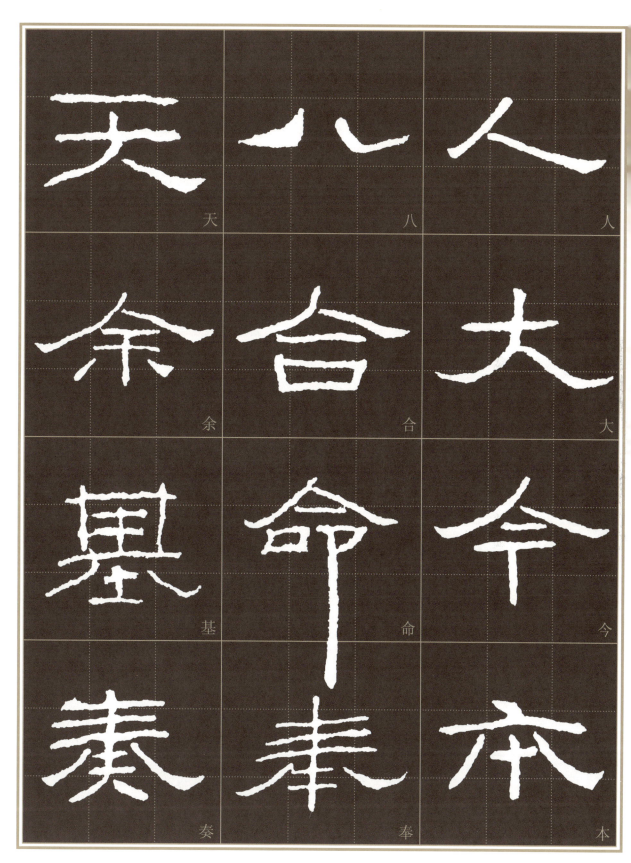

天　八　人

余　合　大

基　命　今

奏　奉　本

六	充	之
主	庶	文
帝	序	方
商	高	言

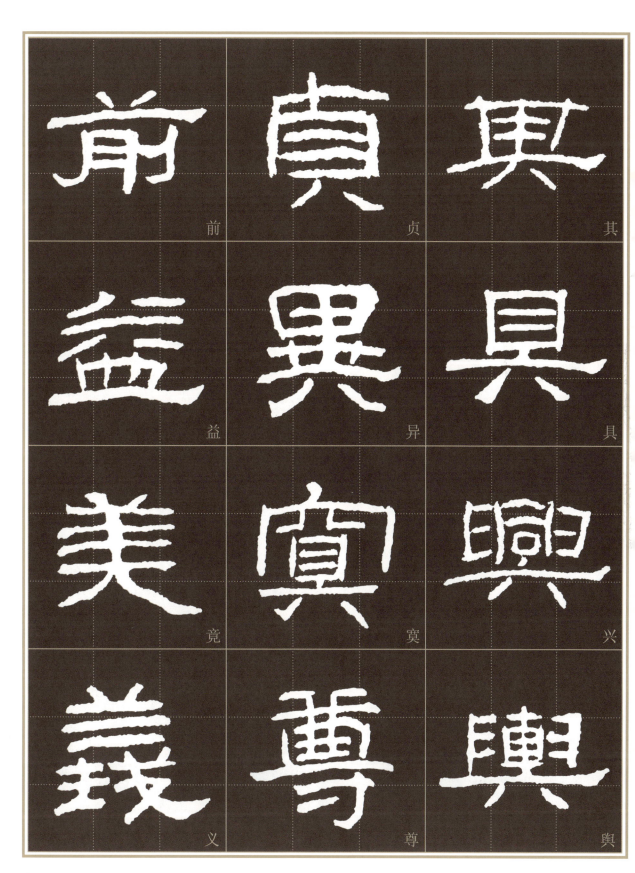

前　貞　其

益　異　具

美　寅　興

羲　尊　輿

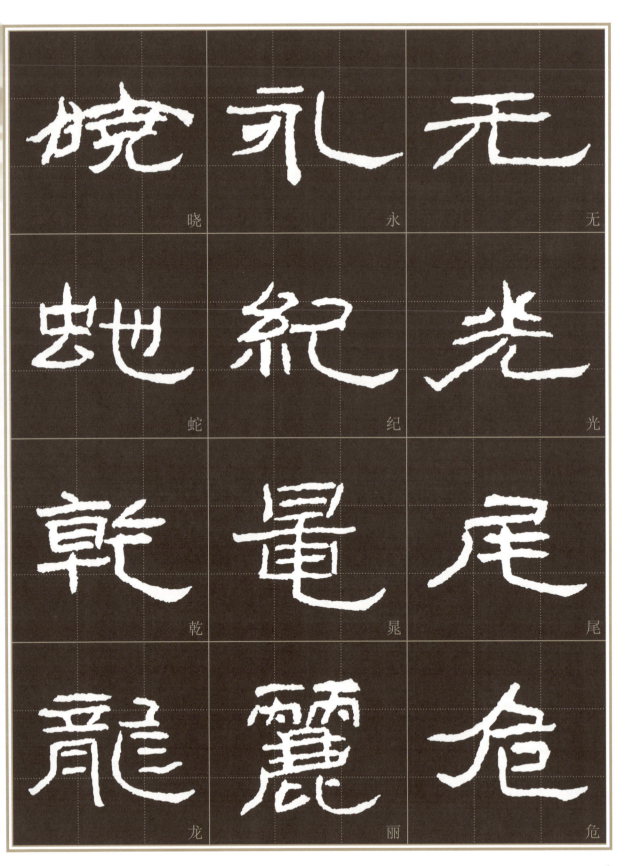

晓

永

无

蛇

纪

光

乾

晁

尾

龙

丽

危

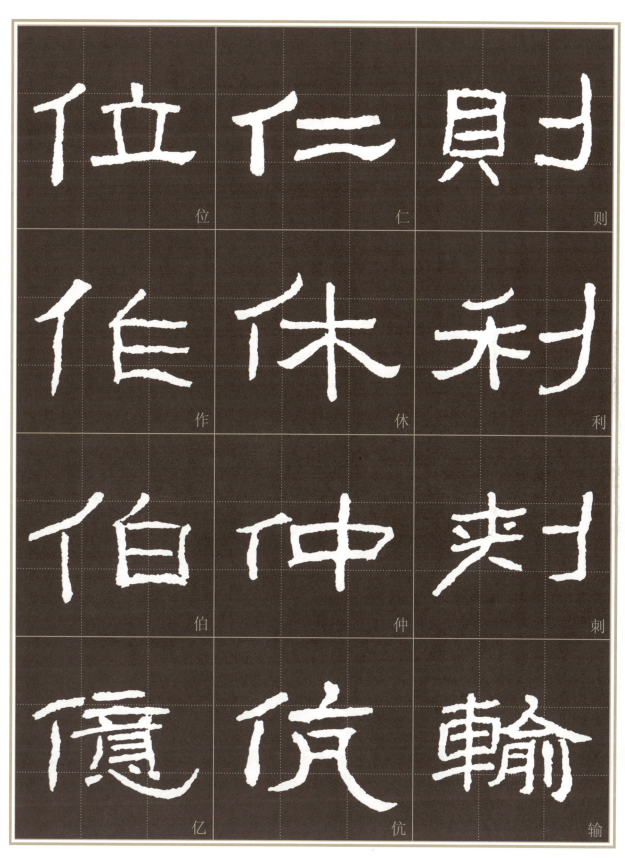

位 仁 则

作 休 利

伯 仲 刺

亿 伉 输

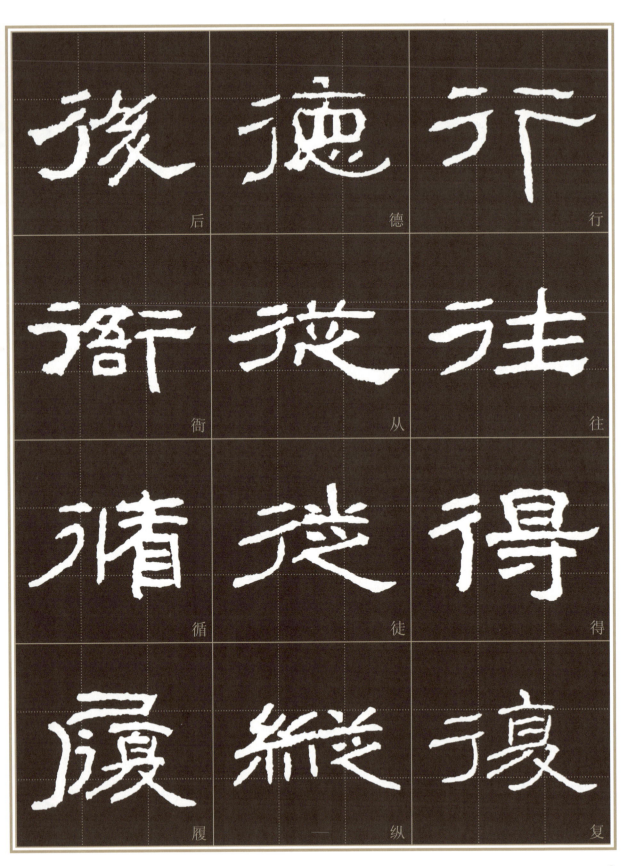

后　德　行

衙　从　往

循　徒　得

履　纵　复

8

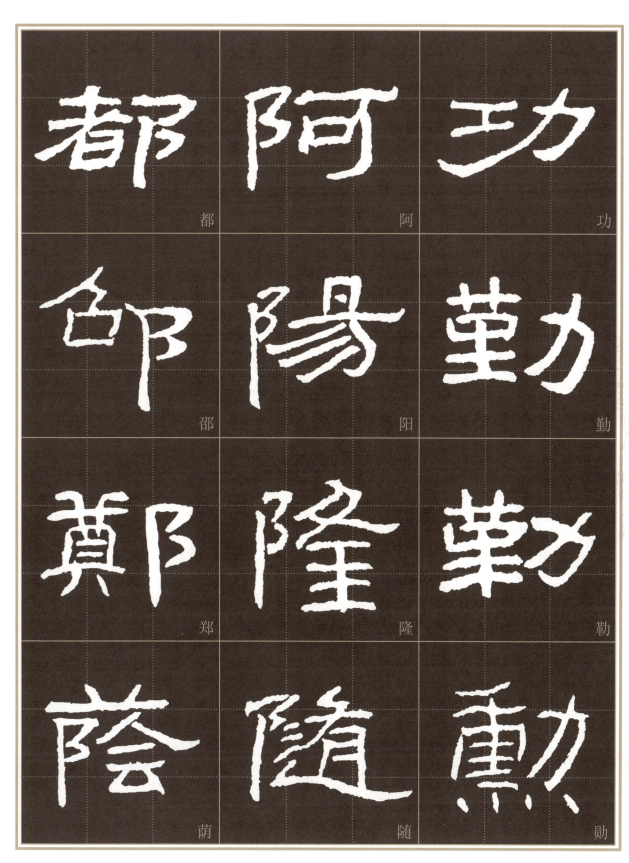

都　阿　功

邵　阳　勤

郑　隆　勒

荫　随　勋

9

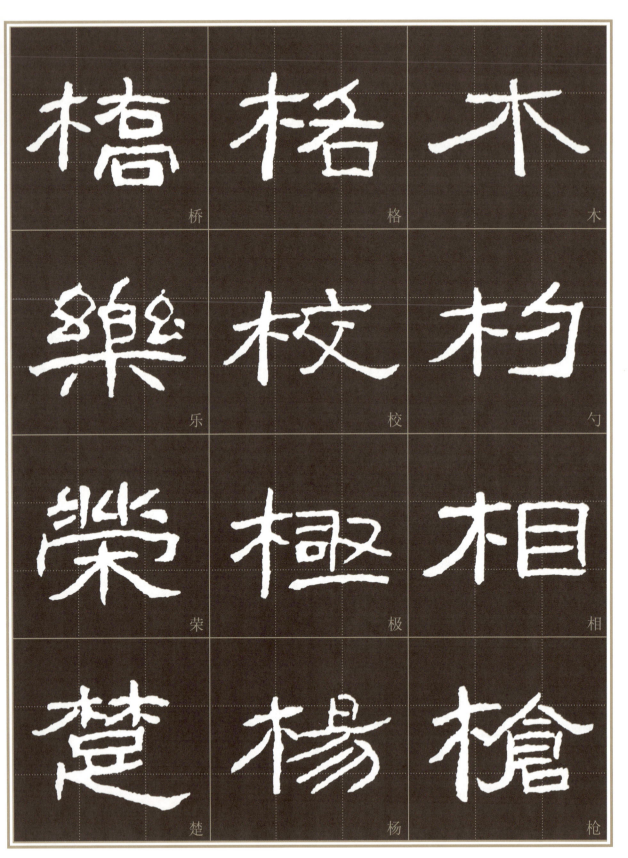

桥　　　格　　　木

乐　　　校　　　勺

荣　　　极　　　相

楚　　　杨　　　枪

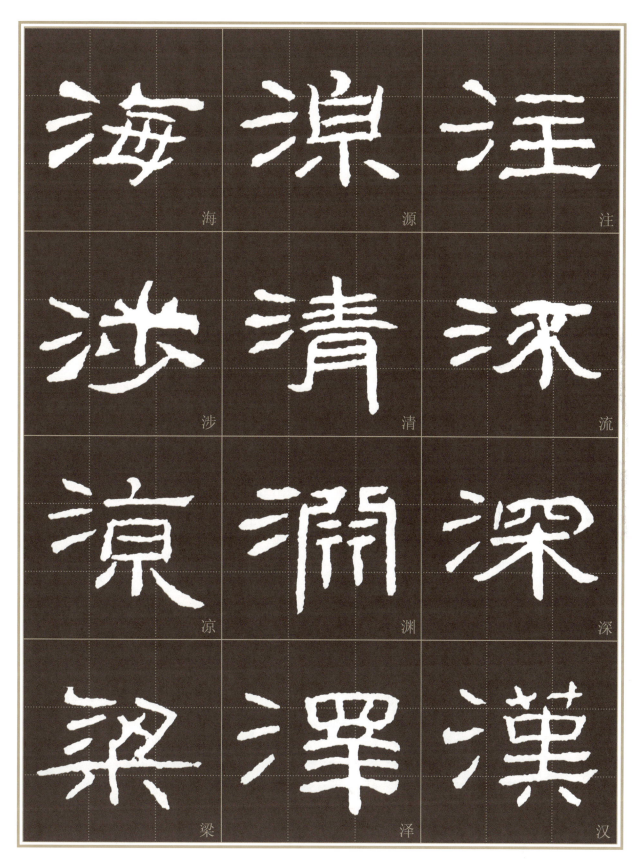

海　源　注
涉　清　流
涼　淵　深
梁　澤　漢

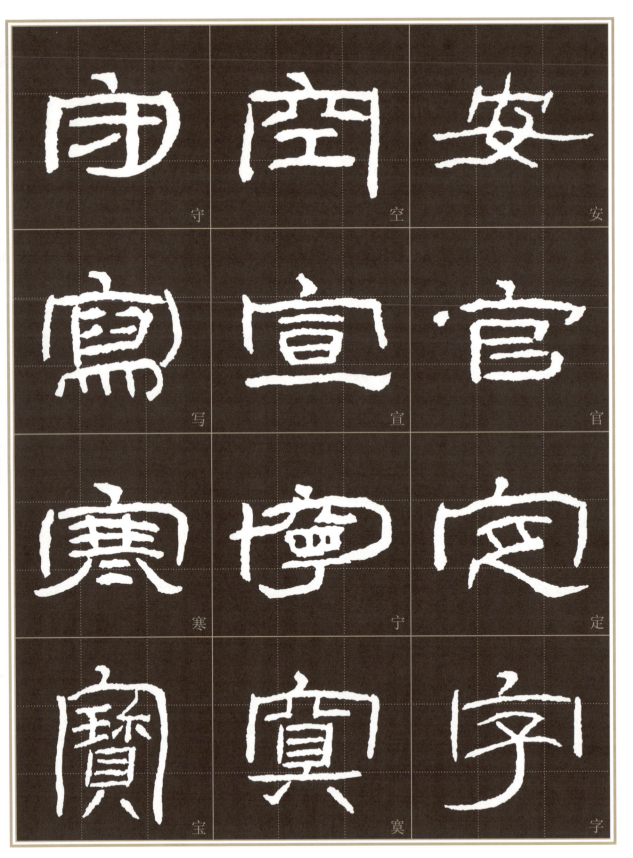

守

空

安

写

宣

官

寒

宁

定

宝

寞

字

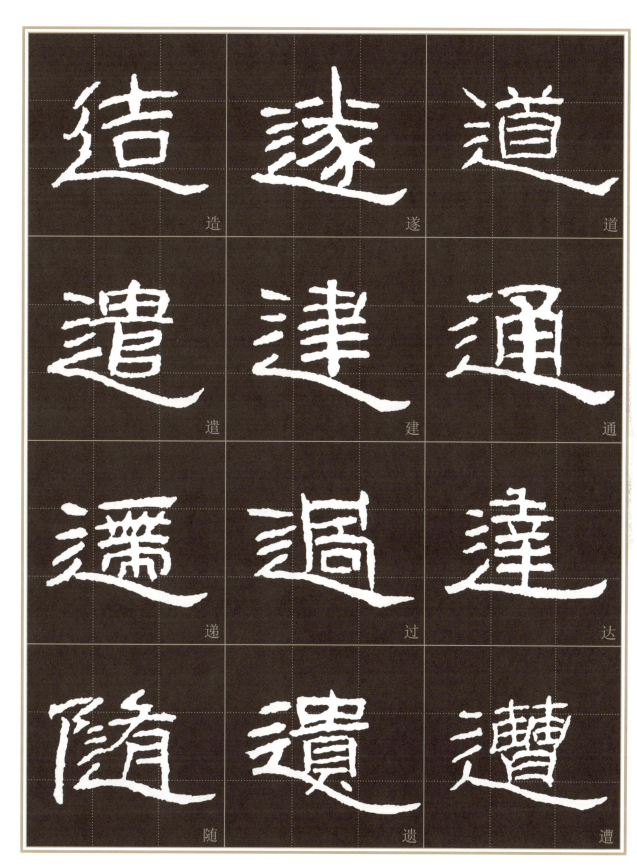

造　遂　道

遣　建　通

递　过　达

随　遗　遭

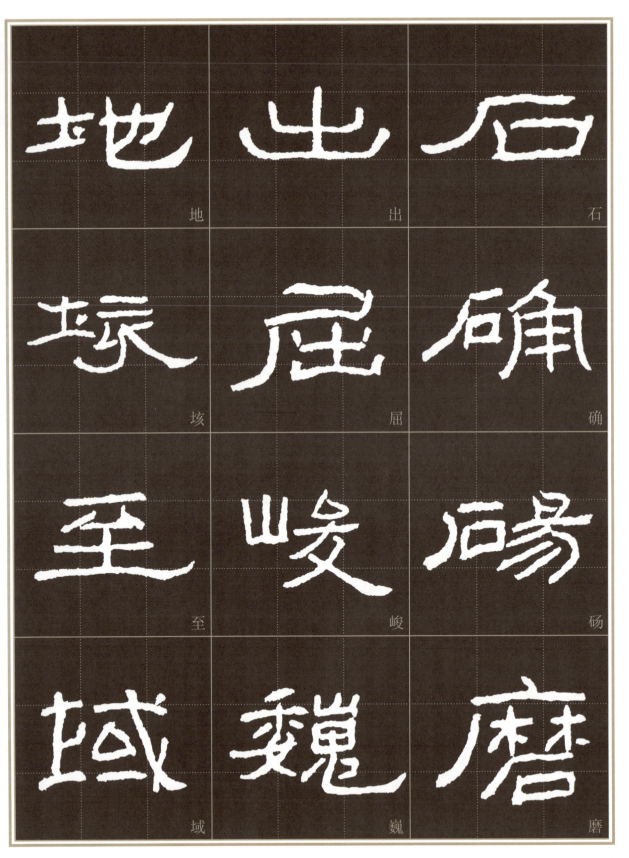

地

出

石

垲

屈

确

至

峻

砀

域

巍

磨

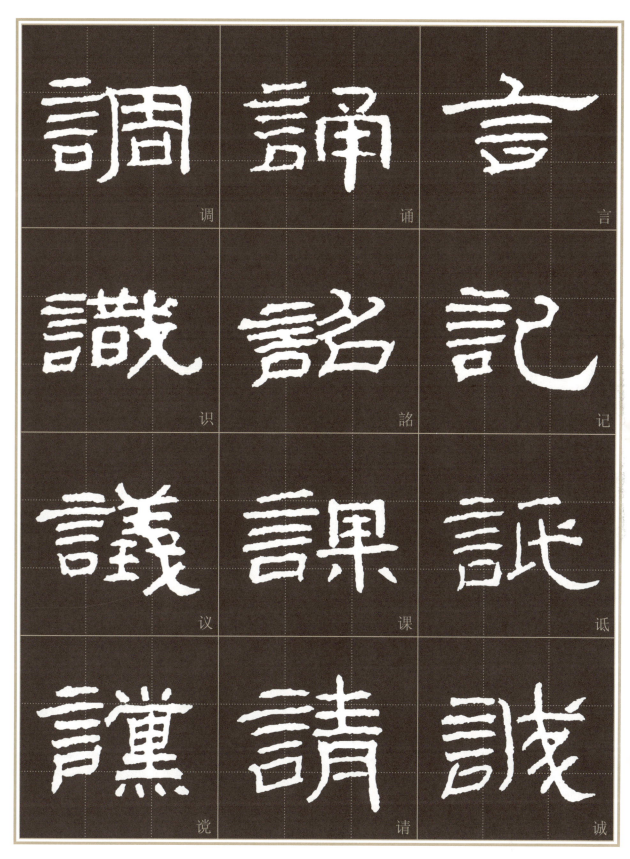

調 調

誦 诵

言 言

識 识

詔 诏

記 记

議 议

課 课

詆 诋

說 说

請 请

誠 诚

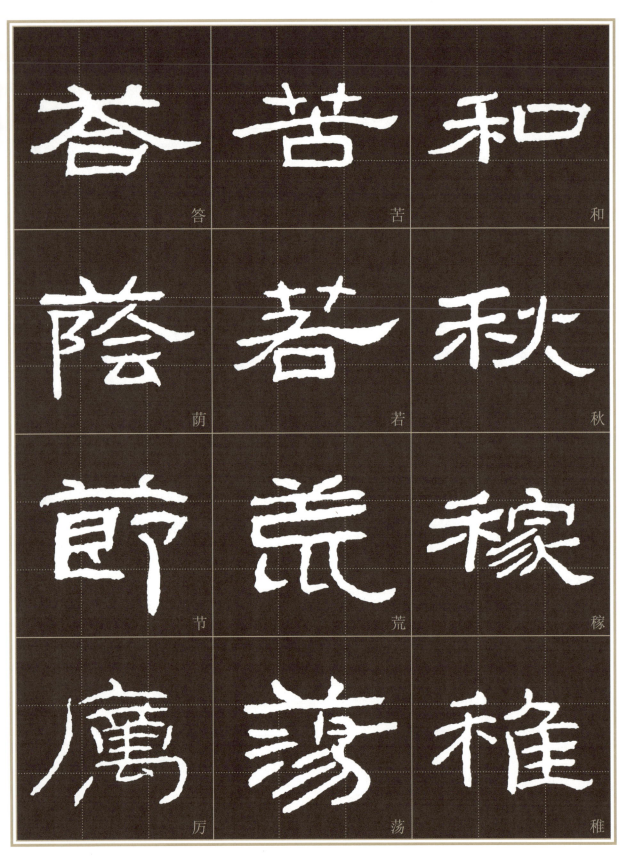

答

荫

节

厉

苦

若

荒

荡

和

秋

稼

稚

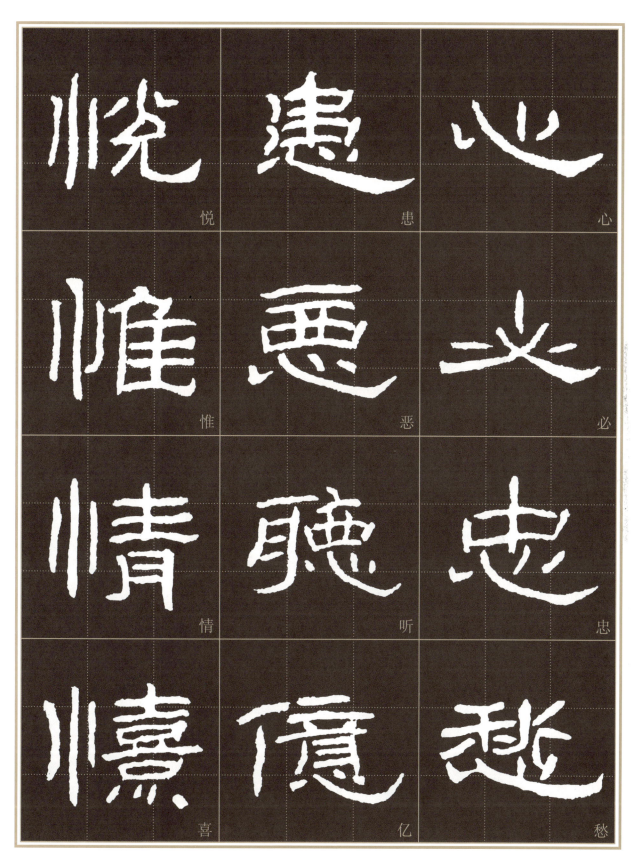

悦　患　心

惟　恶　必

情　听　忠

喜　忆　愁

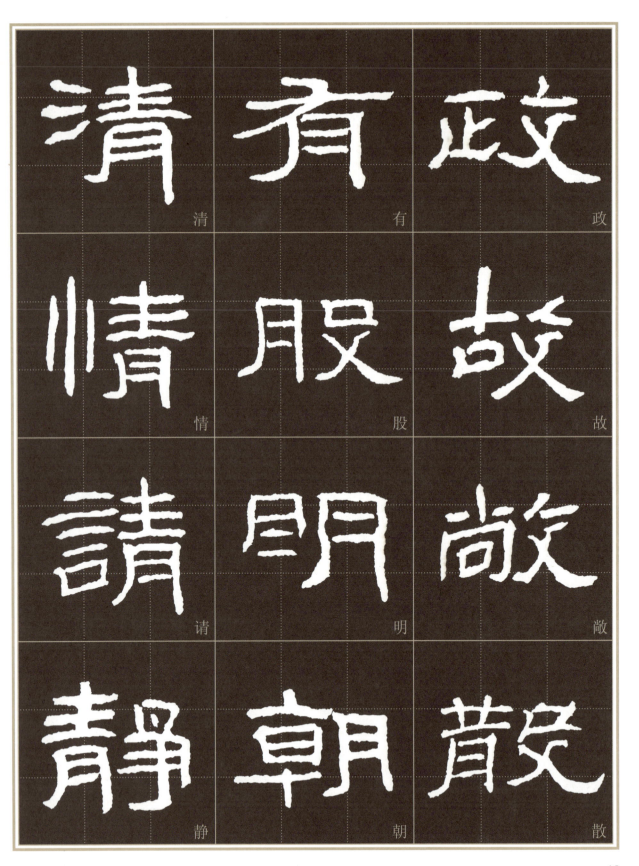

清 有 政

情 股 故

請 明 敞

靜 朝 散

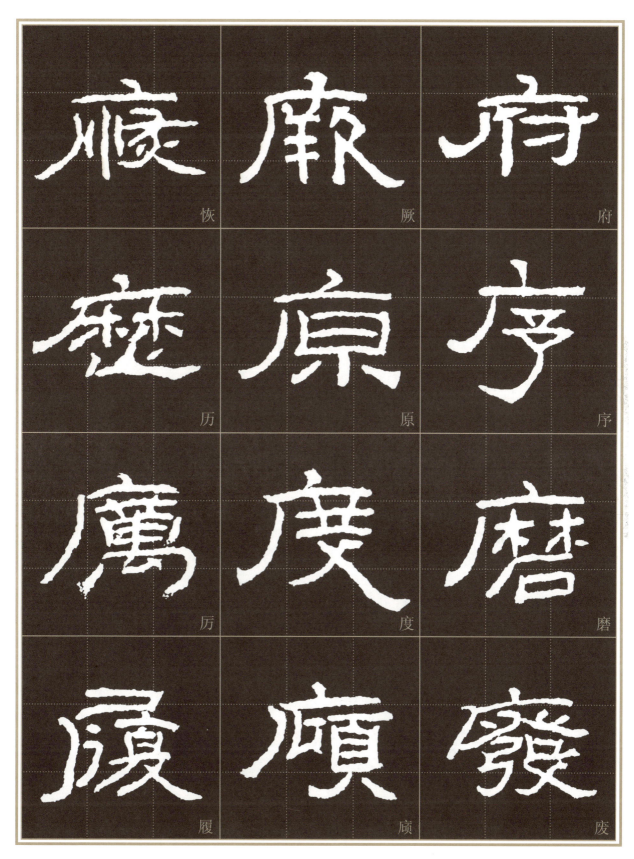

恢　厥　府

历　原　序

历　度　磨

履　顾　废

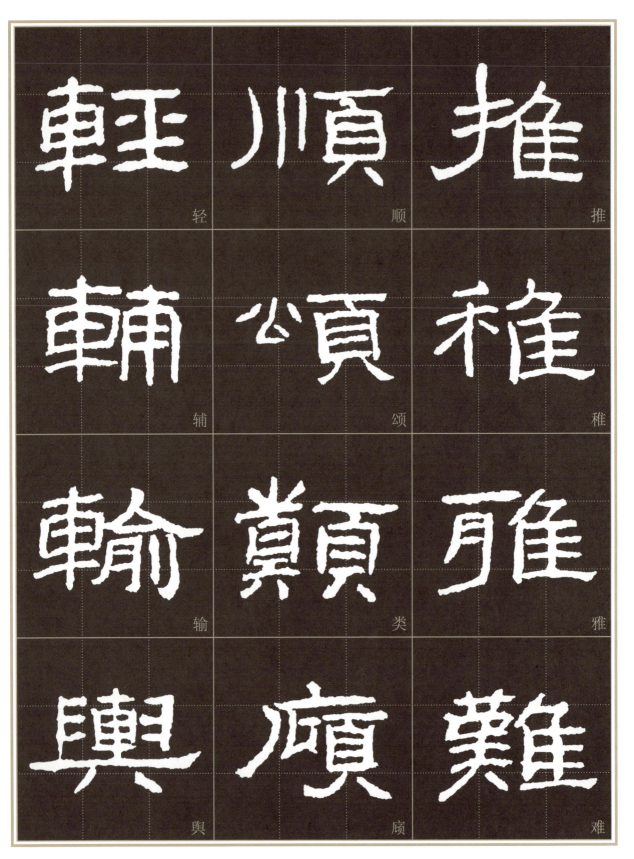

轻　顺　推
辅　颂　稚
输　类　雅
舆　颀　难

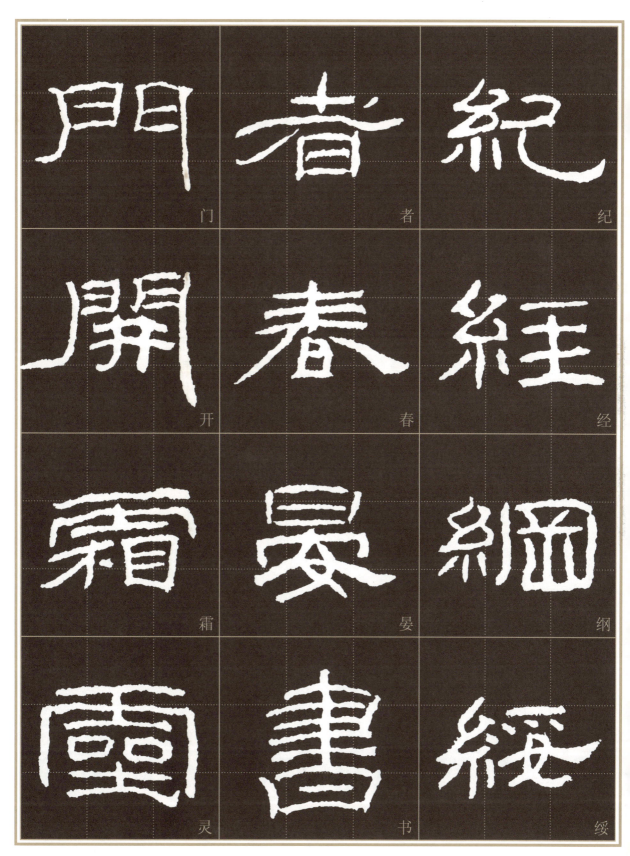

門 者 紀

開 春 経

霜 晏 細

雷 書 綏

惟坤靈定位川澤股

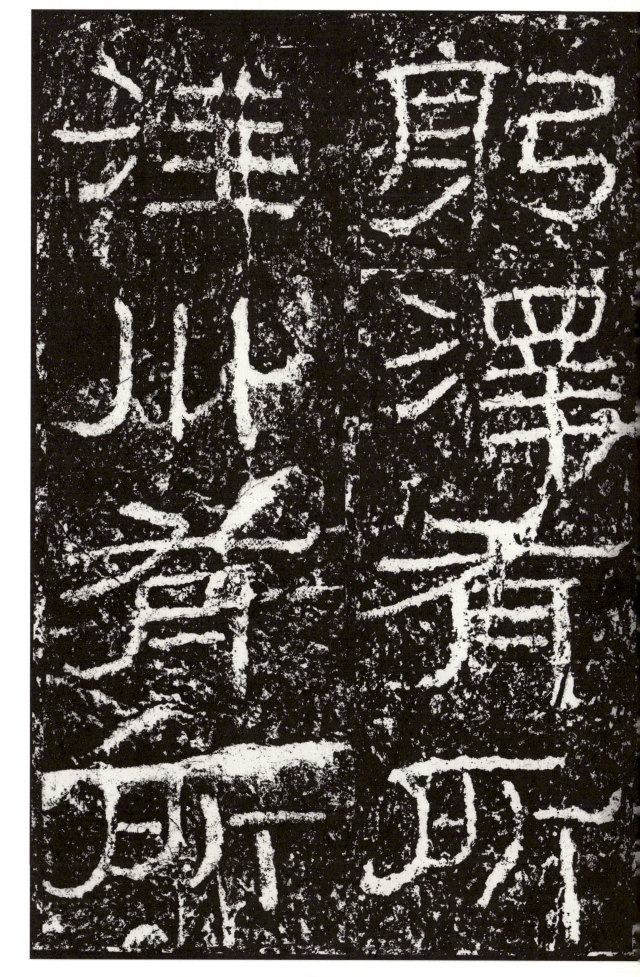

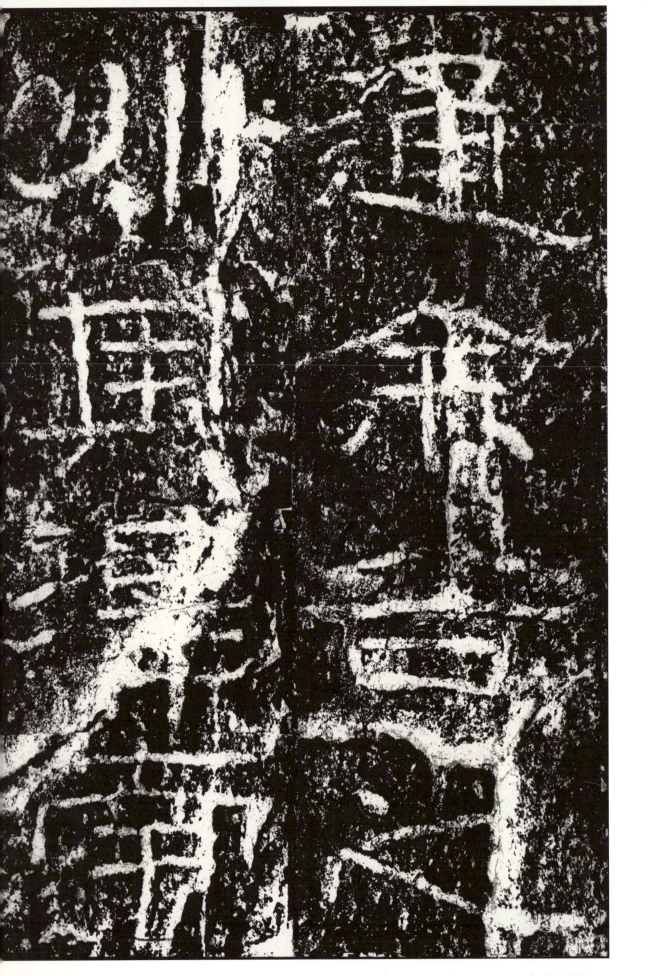

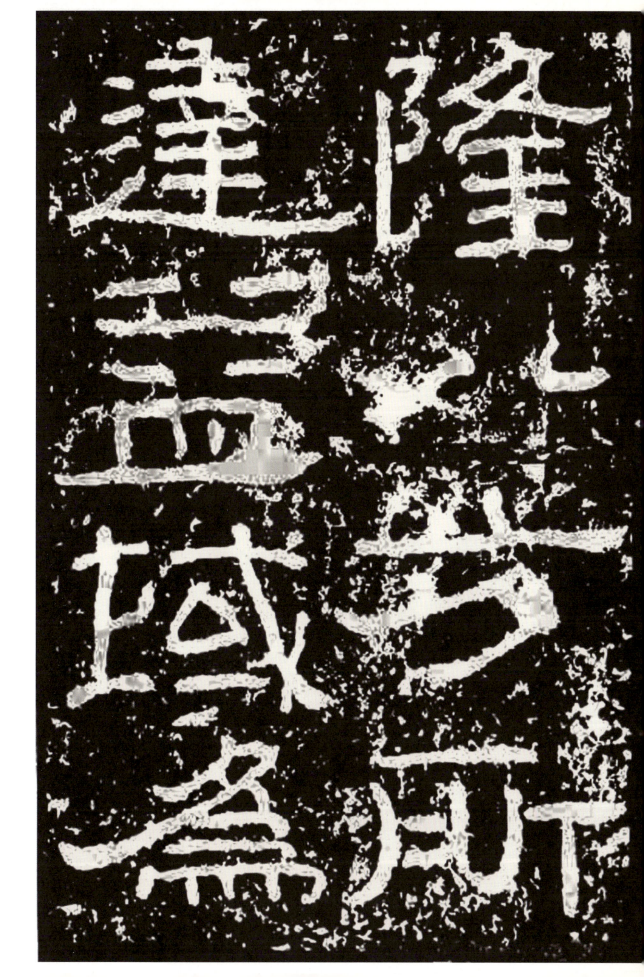

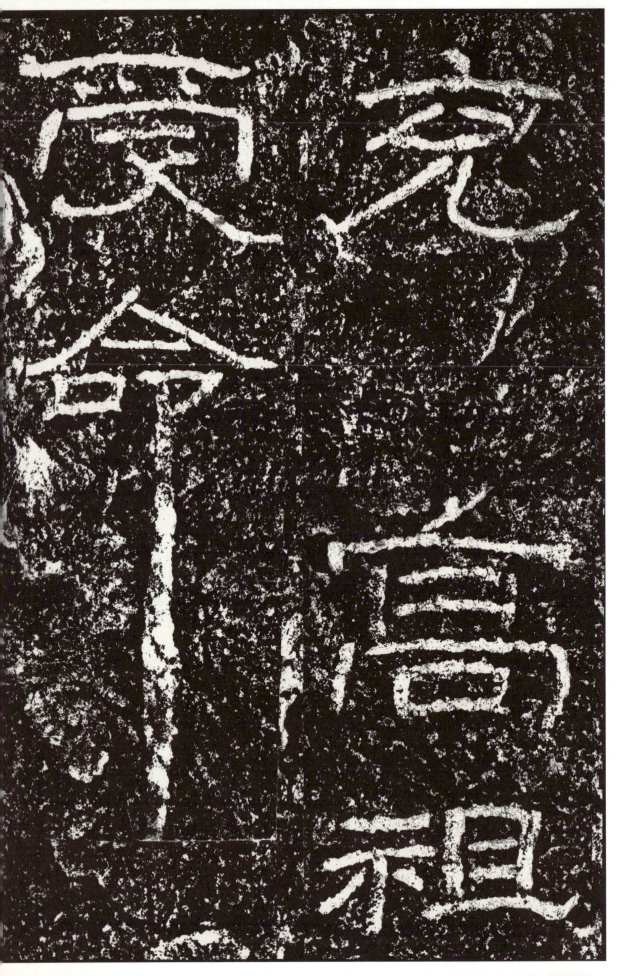

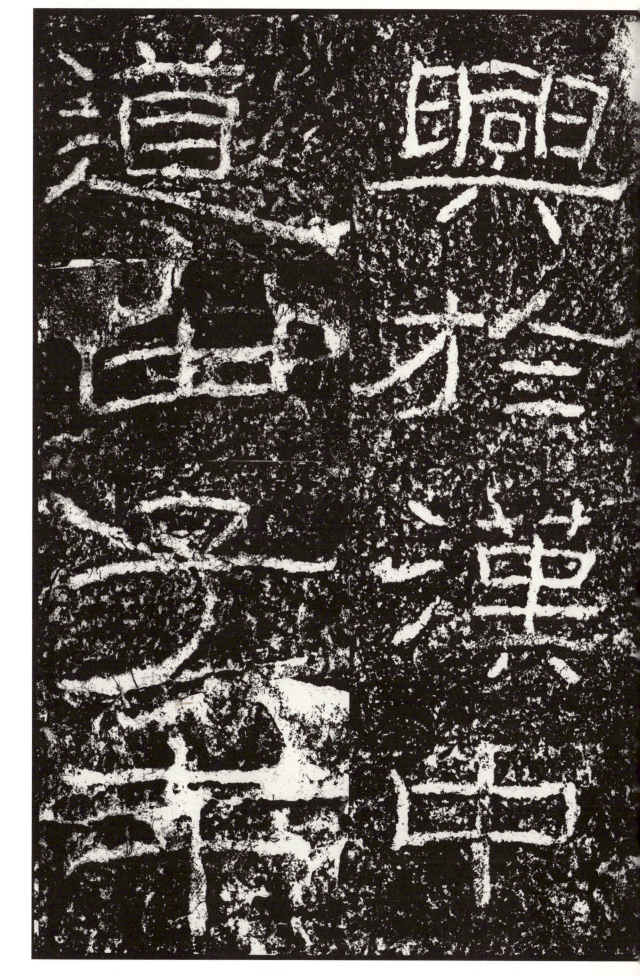

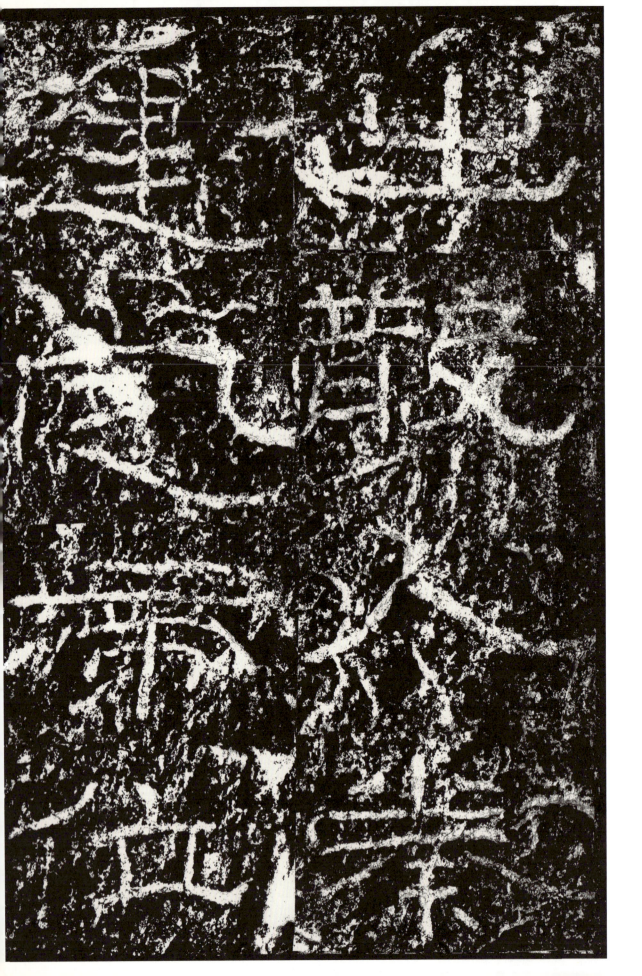

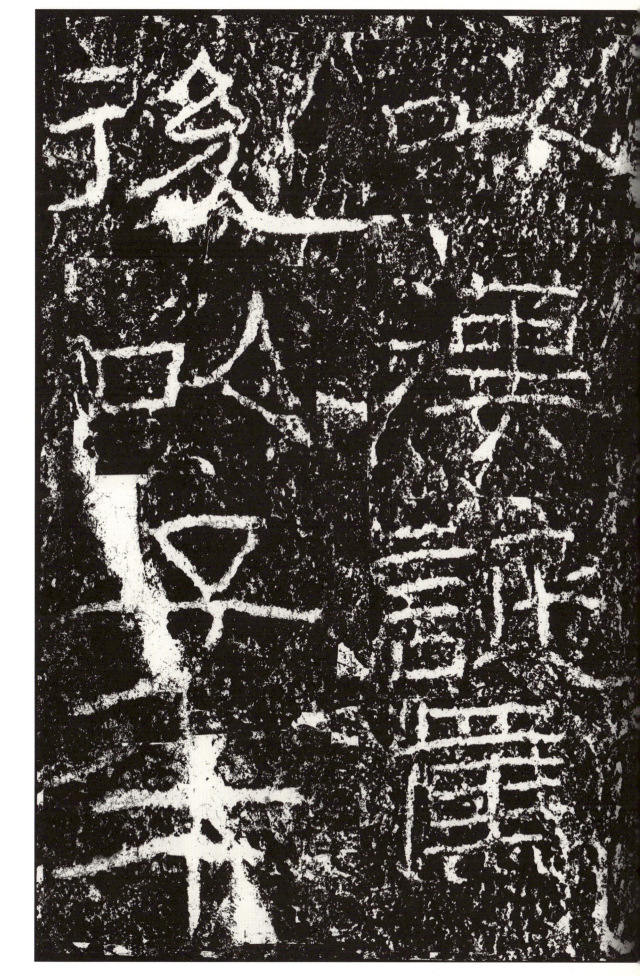

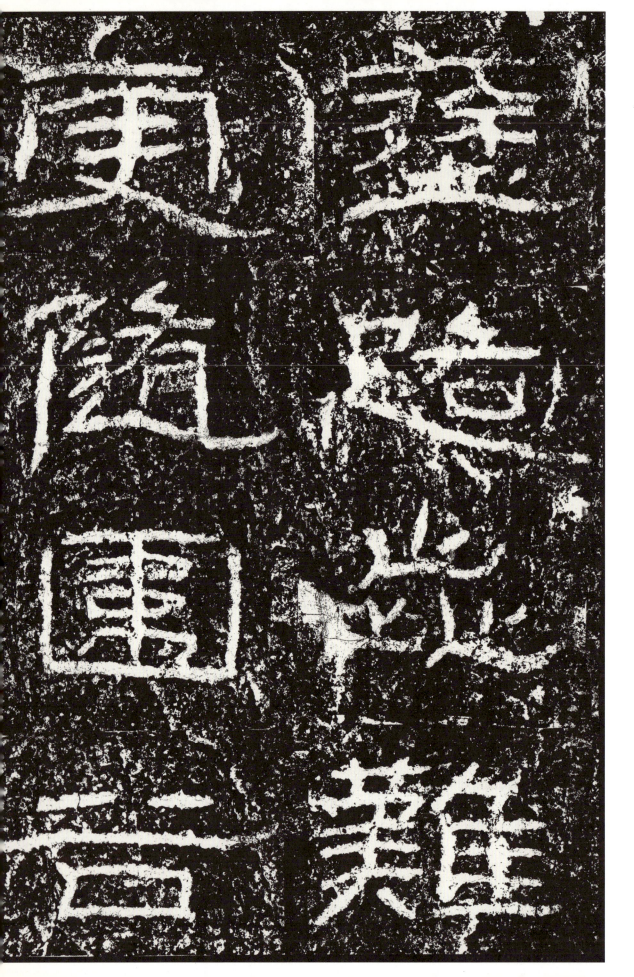

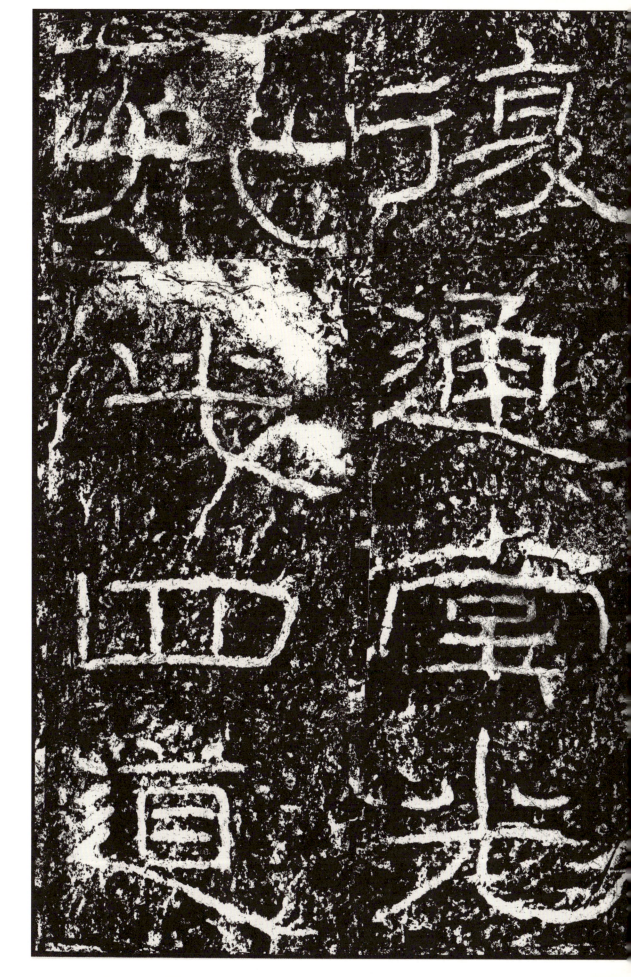

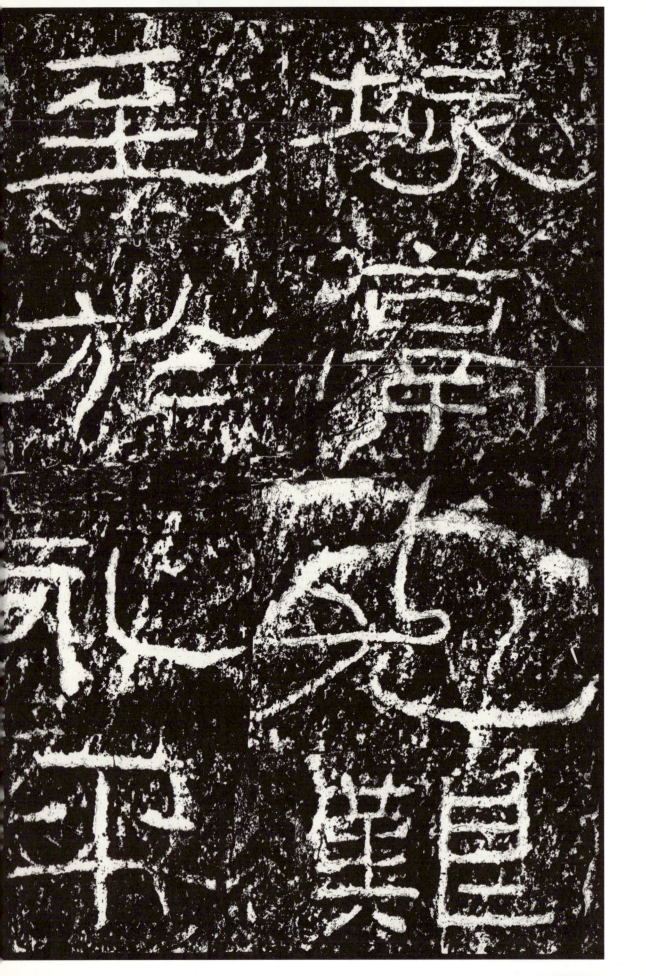

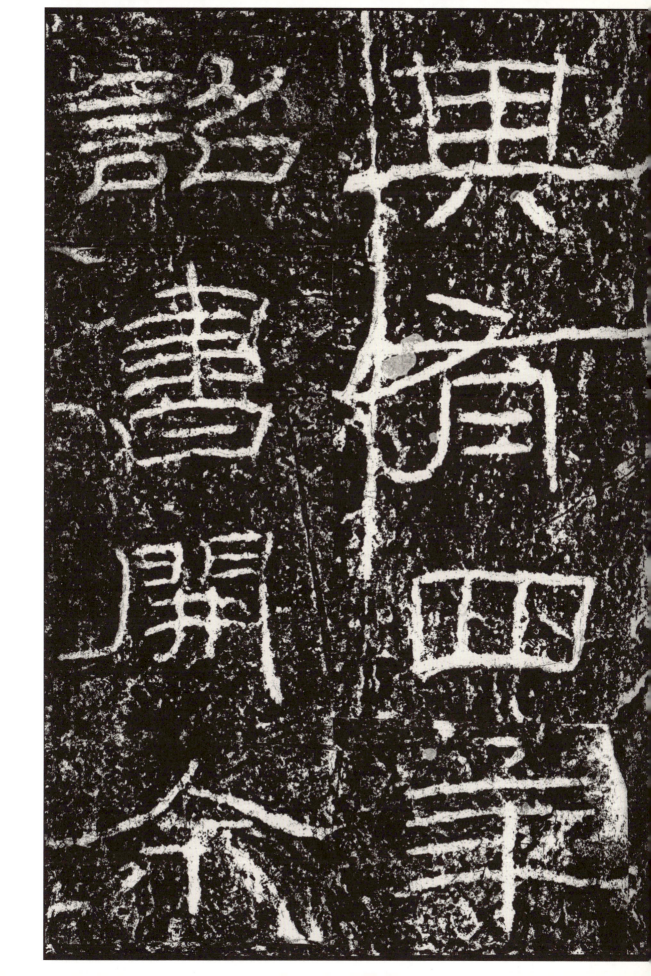

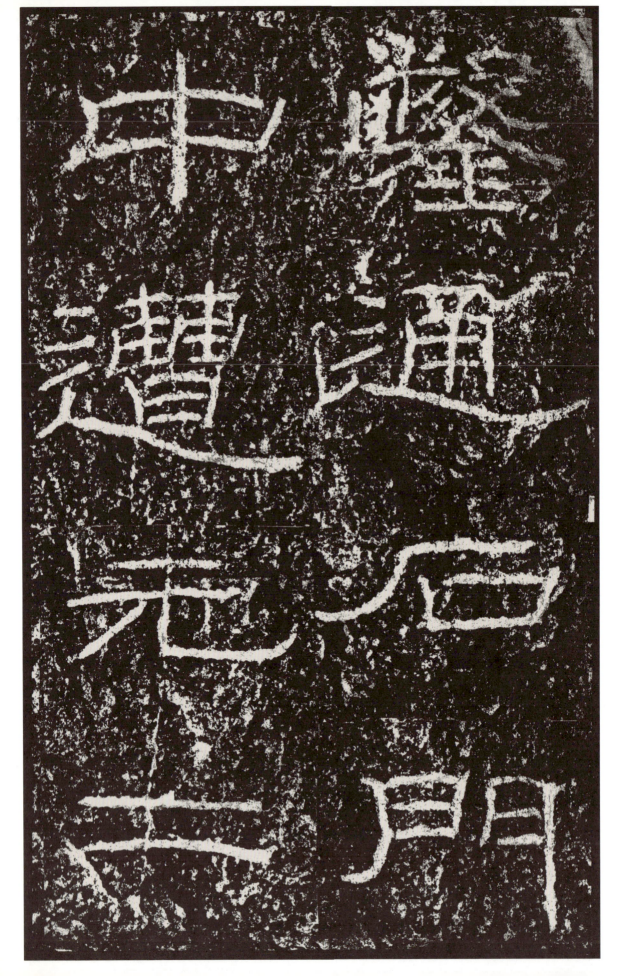

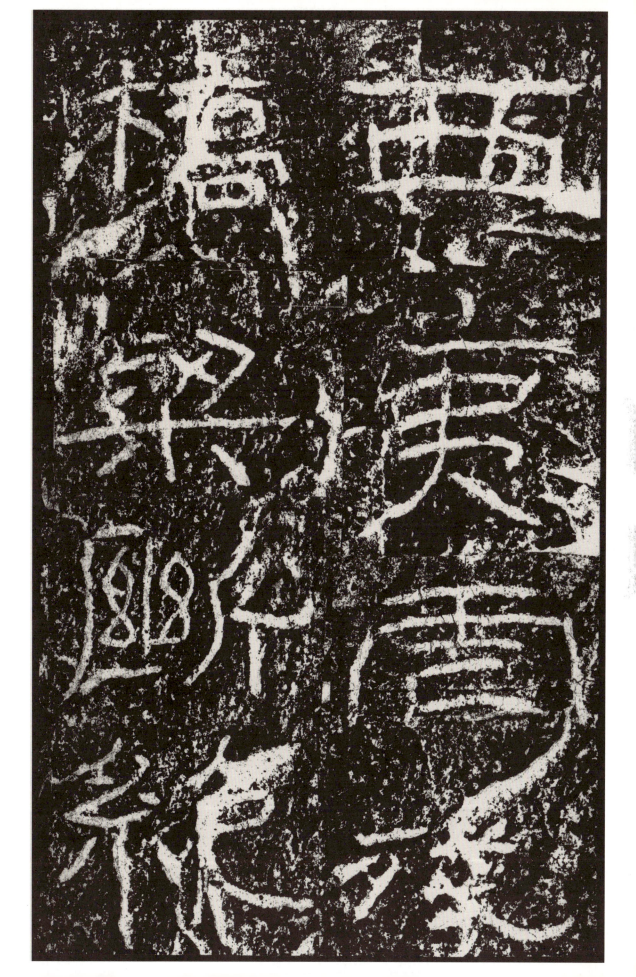

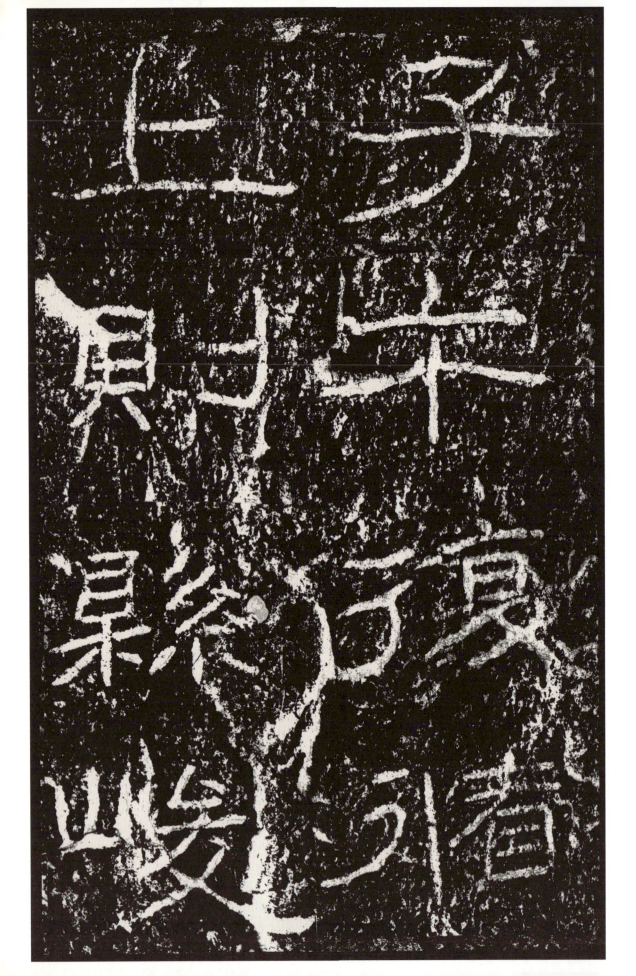